目錄

隻 ㄓ	身 ㄕㄣ	置 ㄓˋ	松 ㄙㄨㄥ	眉 ㄇㄟˊ	楚 ㄔㄨˊ
ノイイ午午作作隹隻隻	ノイイ自自身身	丶ㄇㄇㅡㅡㅡㅡ罒罒罪罟罟置	一十才木术松松松	フヲヲアアアアアアア	一十才木术村村林林林梦梦梦梦楚

朵 ㄉㄨㄛˇ	耳 ㄦˇ	孔 ㄎㄨㄥˇ	汗 ㄏㄢˋ	醫 一	穴 ㄒㄩㄝˋ
ノ几几华朵朵	一丆厂FF耳耳	フ了子孔	、冫氵汙汗	醫醫 一厂丆牙玉医医医匚医九医殳医几殹殹殹殹殹殹殹殹殹	、丷宀宀穴穴

桌	張	則	蠕	幻	肚
ㄓㄨㄛ	ㄓㄤ	ㄗㄜˊ	ㄖㄨˊ	ㄏㄨㄢˋ	ㄉㄨˋ

桌
ㄓㄨㄛ
ˋ ㄏ ㄏ 占 占 卓 皁 桌 桌 桌

張
ㄓㄤ
ㄱ ㄢ 弓 引 弨 弨 弨 張 張 張

則
ㄗㄜˊ
一 冂 月 月 目 貝 貝 則 則

蠕
ㄖㄨˊ
蠕 蠕 蠕 蠕
丶 ㄇ �口 中 虫 虫 虹 虹 虾 虾 虾 蠕 蠕 蠕

幻
ㄏㄨㄢˋ
ㄥ ㄠ ㄠ 幻

肚
ㄉㄨˋ
ㄐ 月 月 月 肚 肚 肚

三

曝 ㄆㄨ	圈 ㄑㄩㄢ	拍 ㄆㄞ	瞳 ㄊㄨㄥ	伸 ㄕㄣ	恰 ㄑㄧㄚ
曝曝曝	圈	拍	瞳	伸	恰
丨冂月日日 日 日 日 日 日 日 暒 暒 暴 曝	丨冂冂冂冄冄罔罔罔圈圈	一十扌扌扚扚拍拍	丨冂月日日 日 日 日 日 日 暗 暗 瞳	ノ亻亻们们伸	丶忄忄忄忄忄恰恰

四

避 ㄅㄧˋ	域 ㄩˋ	攝 ㄕㄜˋ	晃 ㄏㄨㄤˇ	劇 ㄐㄩˋ	急 ㄐㄧ
避	一十士 圵圵 垃垆域域域	攝攝攝攝攝 一十才扩押押揖揖揖攝	丶口日日日早昂昂昂晃	丶卜卢广广庐庐虎虏虏虏剧剧	丿夕夕夕夕争急急急
、ㄅㄕㄕㄕㄕㄕㄕㄕㄕㄕ避避					

獎 ㄐㄧㄤˇ

ㄣ ㄐ ㄐ ㄐㄚ ㄐㄚ ㄐㄚ ㄐㄚ ㄐㄚ 將 將 獎 獎 獎

街 ㄐㄧㄝ

ノ ｲ ｲ ｲ ｲ ｲ ｲ ｲ 往 往 街 街 街

房 ㄈㄤˊ

一 ㄏ ㄕ ㄕ ㄕ ㄕ 房 房

牆 ㄑㄧㄤˊ

牆

ㄌ ㄐ ㄐ ㄐ ㄐ ㄐ ㄐ ㄐ 牆 牆 牆 牆

退 ㄊㄨㄟˋ

ㄱ ㄦ ㄖ ㄖ ㄖ 艮 退 退 退

殼 ㄎㄜˊ

一 十 士 士 声 声 壳 壳 壳 殼 殼 殼

券 ㄑㄩㄢˋ
、 ⺀ 二 丷 半 券 券

領 ㄌㄧㄥˇ
ノ 人 仒 今 令 令 領 領 領 領 領

格 ㄍㄜˊ
一 十 才 木 杦 柊 柊 格 格

劃 ㄏㄨㄚˋ
一 ㄱ �肀 聿 書 書 書 書 畫 畫 劃

螢 ㄧㄥˊ
、 丷 ⺌ 炏 炏 炏 炏 熒 熒 熒 螢 螢

屏 ㄆㄧㄥˊ
ㄱ ㄹ 尸 尸 尺 屏 屏 屏

極 ㄐㄧˊ	意 ㄧˋ	示 ㄕˋ	泡 ㄆㄠˋ	燈 ㄉㄥ	粉 ㄈㄣˇ
一十才木村村村村桓桓極極	、亠ㄊㄐ立立音音音意意意	一二亍示示	、氵氵氵沟沟沟泡	、丶丬丬灯灯灯灯灯灯烙烙烙烙燈	、丷半米米米粉粉

八

失 ㄕ	緊 ㄐㄧㄣ	倆 ㄌㄧㄤ	找 ㄓㄠ	邊 ㄅㄧㄢ	珍 ㄓㄣ
ノ 亻 仁 失 失	一 丅 丏 臣 臣 臤 臤 緊 緊 緊 緊	ノ 亻 仁 佢 倆 倆 倆	一 十 扌 扗 找 找	邊 邊 邊 / 丶 亻 白 自 自 皀 臮 臮 鼻 鼻 鼻	一 二 千 王 玎 珍 珍

九

淡 ㄉㄢˋ	六 ㄌㄧㄡˋ	七 ㄑㄧ	益 ㄧˋ	利 ㄌㄧˋ	名 ㄇㄧㄥˊ
丶 丶 氵 汁 沙 汬 淡 淡 淡	丶 亠 六 六	一 七	丶 丷 ㅛ 半 益 益 益	ノ 二 千 千 禾 利 利	ノ ク タ 夕 名 名

容 ㄖㄨㄥˊ	非 ㄈㄟ	孩 ㄏㄞˊ	歲 ㄙㄨㄟˋ	較 ㄐㄧㄠˋ	比 ㄅㄧˇ
、丷宀宀宀宀宏宏容容容	丿�非非非非	フ了子子孑孖孩孩	一卜止止些岸岸岸岸岸歲歲歲	一厂币百百重車車軒軒軒較較	一ヒヒ比比

助 ㄓㄨˋ	害 ㄏㄞˋ	日 ㄖˋ	缸 ㄍㄤ	染 ㄖㄢˇ	易 ㄧˋ
一 ㄇ 月 月 且 助 助	、 ㄚ 宀 宀 宀 宰 害 害 害	一 ㄇ 月 日	ノ ㄥ ㄏ 午 缶 缶 缸 缸	、 冫 氵 氿 氿 染 染 染	一 ㄇ 日 日 尸 尸 易 易

夜 ㄧㄝˋ	嚇 ㄒㄧㄚˋ	撿 ㄐㄧㄢˇ	謀 ㄇㄡˊ	育 ㄩ	欺 ㄑㄧ

嚇

夜 ㄧㄝˋ：、亠广疒疒夜夜夜

嚇 ㄒㄧㄚˋ：丶口口口叭吐呀呀嚇嚇嚇嚇嚇

撿 ㄐㄧㄢˇ：一十才扒扒拴拴拾拾撿撿撿撿

謀 ㄇㄡˊ：丶二主言言言計計詳詳謀謀謀

育 ㄩ：一云去亠育育育

欺 ㄑㄧ：一十廿廿甘其其欺欺欺

刺 ㄘˋ	屬 ㄌㄧˇ	酬 ㄔㄡˊ	眨 ㄓㄚˇ	靜 ㄐㄧㄥˋ	深 ㄕㄣ

一 一 厂 一 一 、
「 厂 厂 门 刀 二 冫
市 厂 丙 月 圭 氵
束 厂 丙 月 丰 沪
束 戶 西 月 青 沪
刺 戶 酉 目' 青 泙
　 屛 酌 目一 青 深
　 屑 酌 盯 青 深
　 屬 酎 盯 靑 深
　 屬 酬 眨 靖
　 屬 　 　 靜
　 　 　 　 靜

似 ㄙˋ	右 ㄧㄡˋ	握 ㄨㄛˋ	掌 ㄓㄤˇ	副 ㄈㄨˋ	激 ㄐㄧ
ノイ仆仏似似似	一ナオ右右	一十扌扫护护护握握握握	丶丷丷丷丷当尚尚尚掌掌	一丆丙百百百副副	丶冫氵氵汁泊泊泊洎渻滂潋潋潋激激

額 ㄜˊ	快 ㄎㄨㄞˋ	蠅 ㄧㄥˊ	蒼 ㄘㄤ	昆 ㄎㄨㄣ	臉 ㄌㄧㄢˇ
額 額		蠅 蠅 蠅			臉
丶 丷 宀 宀 宁 安 安 客 客 客 客 額 額 額 額	丶 丷 忄 忄 忙 快 快	丶 口 口 中 虫 虫 虾 虾 虾 虹 蚯 蚰 蠅 蠅	丶 十 十 艹 艹 芐 芩 芩 苍 蒼 蒼 蒼	丶 口 日 日 昆 昆 昆	丿 月 月 肦 肷 脸 脸 脸 脸 脸 脸 脸 臉 臉 臉

堵 ㄉㄨˇ	嗆 ㄑㄧㄤ	鼓 ㄍㄨˇ	瞬 ㄕㄨㄣˋ	蕾 ㄌㄟˇ	橫 ㄏㄥˊ

橫 ㄏㄥˊ
一十才木木杧柞柞橫橫橫橫橫

蕾 ㄌㄟˇ
丶十廾廾芇苹苹苹苹菁菁蕾
蕾

瞬 ㄕㄨㄣˋ
丨冂月月月肜肝肝肝睁睁睁睁瞬
瞬

鼓 ㄍㄨˇ
一十士吉吉吉吉壴壴鼓鼓
鼓

嗆 ㄑㄧㄤ
丶口口叭叭吟吟唅唅唅嗆
嗆

堵 ㄉㄨˇ
一十土圵圵坧坧堵堵
堵

騎 ㄑㄧˊ	跑 ㄆㄠˇ	奔 ㄅㄣ	井 ㄐㄧㄥˇ	隧 ㄙㄨㄟˋ	月 ㄩㄝˋ
騎騎 一厂厂厂馬馬馬馬馬馬馬馬騎騎騎	丶口口甲甲甲甲跑跑跑跑	一ナ大太本本奔奔	一二井井	丶了阝阝阝阝阝阝阝阝隊隊隊隊隧	丿月月月

碟 ㄉㄧㄝˊ	際 ㄐㄧˋ	川 ㄔㄨㄢ	里 ㄌㄧˇ	衝 ㄔㄨㄥ	車 ㄔㄜ
一ノ厂石石矿矿矿碟碟碟碟碟	，了阝阝阳阼阼附際際際際	ノ川川	丨口曰日日旦里里	，ヲ彳彳彳彳行待待徍徍徍徍徍衝	一厂亓厐百百車

叭 ㄅㄚ	盤 ㄆㄢˊ	驚 ㄐㄥ	汽 ㄑㄧˋ	市 ㄕˋ	城 ㄔㄥˊ
丨 ㄇ ㄇ ㄇ 叭 叭	， ㄱ 凢 �999 舟 舟 舟 舡 舡 般 般 般 盤	⺌ 丷 艹 艹 茍 茍 茍 茍 茍 敬 敬 敬 警 警 警 驚 驚 驚 驚 驚 驚	丶 氵 氵 汀 汽 汽	丶 亠 方 市	一 十 土 圹 圻 城 城 城 城

味 ㄨㄟ丶	艱 ㄐㄧㄢ	磨 ㄇㄛˊ	琢 ㄓㄨㄛˊ	厚 ㄏㄡˋ	溢 ㄧˋ
一ㄇㄇ口味味味	艱 一十廿廿艹苫苩莒莫萛艱艱艱艱	、一广广庐庐庐麻麻麻麻磨磨	一二干王玕玕玭玭琢琢	一厂厂厂厚厚厚	、氵氵氵汢洪洪溢溢溢溢

頓 ㄉㄨㄣˋ	盛 ㄕㄥˊ	美 ㄇㄟˇ	京 ㄐㄧㄥ	遙 ㄧㄠˊ	適 ㄕˋ
一 亡 屯 世 车 乾 軒 頓 頓 頓 頓	一 厂 瓦 成 成 成 成 盛 盛 盛	、 ソ ッ 兰 半 羊 美 美 美	、 二 宁 方 古 亨 京 京	ノ ク 夕 夕 夕 冬 至 备 备 遙 遙 遙	、 二 士 古 广 内 内 商 商 商 滴 滴 適

速 ㄙㄨ	貫 ㄍㄨㄢ	鐘 ㄓㄨㄥ	秒 ㄇㄧㄠ	膠 ㄐㄧㄠ	扣 ㄎㄡ
一厂币西束束束涑涑速	乚口口四毌毌貫貫貫貫	丿人人仝牟余金金釒鈩鈩鉾鉾錇鐈鐈鐘鐘鐘	一二千千禾利利秒秒	丿月月月胖胖腴腴膠膠膠	一十扌扣扣

搭 ㄉㄚ	寫 ㄒㄧㄝˇ	樓 ㄌㄡˊ	戚 ㄑㄧ	某 ㄇㄡˇ	抹 ㄇㄛˇ
一 十 扌 扌 扩 扩 扩 扗 扗 搭 搭	、 宀 宀 宁 宁 宁 宭 宭 宭 寫 寫 寫 寫	一 十 才 木 木 杧 栌 柑 柚 棋 棋 樓	一 厂 厂 厂 戸 戸 戚 戚 戚	一 十 甘 甘 甘 苴 苴 某 某	一 十 扌 扩 抃 抹 抹

努 ㄋㄨˇ	奮 ㄈㄣˋ	揮 ㄏㄨㄟ	衰 ㄕㄨㄞ	興 ㄒㄧㄥ	宿 ㄙㄨˋ
ㄑ 夕 女 如 奴 努 努	一 ナ 六 六 木 木 本 奔 奞 奞 奪 奮 奮 奮	一 十 扌 扌 扩 护 护 捐 捐 揾 揮	、 一 亠 古 古 吏 吏 衰 衰	ノ 丨 丨 丨 丨 丨 们 侀 侀 舮 舮 興 興 興	、 八 宀 宀 宀 宁 宿 宿 宿 宿 宿

二五

鍛 ㄉㄨㄢˋ	禍 ㄏㄨㄛˋ	典 ㄉㄧㄢˇ	閃 ㄕㄢˇ	臟 ㄗㄤˋ	臨 ㄌㄧㄣˊ
鍛	、	㇐	㇓	臟	臨
㇓	㇀	㇆	㇆	臟	㇐
㇀	㇇	㇌	㇆	臟	㇐
㇆	ネ	由	尸	臟	㇐
㇒	ネ	曲	尸	臟	㇐
乍	ネ	曲	門	臟	臣
余	祁	典	門	月	臣
余	祁	典	門	月	臥
金	禍		閃	月	臥
釘	禍		閃	旷	臨
針	禍			胪	臨
鉅				胪	臨
鉅				胪	臨
鍛				胪	臨
鍛				胪	
鍛				胪	

暫 ㄓㄢˋ	憫 ㄇㄣˇ	憐 ㄌㄧㄢˊ	尋 ㄒㄩㄣˊ	仙 ㄒㄧㄢ	舒 ㄕㄨ
一 厂 币 亘 車 軒 軒 軒 軒 軒 暫 暫	﹑ 忄 忄 忄 㤖 㤖 㤖 憫 憫 憫 憫 憫	﹑ 忄 忄 忄 忄 怜 怜 㥦 㥦 憐 憐	フ ヨ ヨ 尹 尹 尹 尹 孟 尋 尋	ノ イ 仁 仙 仙	ノ ハ 个 仝 全 舍 舍 舍 舒 舒

床 ㄔㄨㄤˊ	享 ㄒㄧㄤˇ	岸 ㄢˋ	彼 ㄅㄧˇ	移 ㄧˊ	抑 ㄧˋ
、一广广庁床床	、一亠㐄㐄享享享	一山山屵屵屵岸岸	、ノ彳彳犲犲彼彼	一二千千禾秒秒秒移移	一十才才扣扣抑

遇（ㄩˋ）	載（ㄗㄞˋ）	睜（ㄓㄥ）	閉（ㄅㄧˋ）	距（ㄐㄩˋ）	塾（ㄕㄨˊ）
、	一	一	一	、	一
冂	十	刀	冂	口	十
曰	土	月	尸	口	圡
曰	圥	月	尸	足	圥
禺	吉	目	門	足	吉
禺	青	盯	門	足	查
禺	青	盯	門	距	幸
禺	壹	睜	門	距	郭
遇	車	睜	閉	距	執
遇	載	睜	閉	距	執
遇	載	睜			執
	載				塾

二九

驗 ㄧㄢ	試 ㄕˋ	攻 ㄍㄨㄥ	藉 ㄐㄧㄝ	嘴 ㄗㄨㄟˇ	噎 ㄧㄝ
驗驗驗驗驗驗驗驗 ㄧ厂厂厂厈馬馬馬馬馬馬駝駖駖驗驗驗驗	、ㄧ士言言言言言訂訂試試	一ㄒ工ㄡ攻攻	藉藉 、ㄧㄧㄧㄧ艹芒芒芦蒂葜葜葜葜葜藉藉藉	、口口口叶吆吆吆吆吆嘴嘴嘴嘴	、口口口叶吐吐咗噎噎噎噎噎噎噎

隙 ㄒㄧˋ	粗 ㄘㄨ	輝 ㄏㄨㄟ	富 ㄈㄨˋ	豐 ㄈㄥ	凡 ㄈㄢˊ
` ㄅ ㄅ ㄅ ㄅ ㄅ ㄅ ㄅ ㄅ ㄅ ㄅ ㄅ ㄅ 隙	` ` ㇒ 半 米 粗 粗 粗 粗	一 丨 丬 业 ㇆ 灯 灯 炉 炉 炬 炉 輝	` ㇔ ㄇ 宀 宀 宁 宁 宁 富 富 富	一 ㇆ 刊 刊 刊 刊 刪 豐 豐 豐 豐 豐 豐 豐 豐	ノ 几 凡

軟 ㄖㄨㄢˇ	緩 ㄏㄨㄢˇ	謝 ㄒㄧㄝˋ	陳 ㄔㄣˊ	充 ㄔㄨㄥ	膩 ㄋㄧˋ

軟 ㄖㄨㄢˇ
一 厂 币 百 亘 車 軒 軒 軟 軟

緩 ㄏㄨㄢˇ
ㄥ ㄠ ㄠ ㄠ 糸 糸 紅 紅 紹 綏 綏 綏 緩 緩

謝 ㄒㄧㄝˋ
謝
、 ㄊ 亠 言 言 言 訂 訶 訶 詢 詢 謝 謝 謝

陳 ㄔㄣˊ
ㄋ ㄋ ㄋ 阝 阝 阼 阼 阼 陳 陳 陳

充 ㄔㄨㄥ
一 ㄊ 去 充

膩 ㄋㄧˋ
丿 月 月 月 胪 胪 胪 胪 腻 膩 膩 膩 膩 膩

拉	折	駐	春	亡	液
ㄌㄚ	ㄓㄜˊ	ㄓㄨˋ	ㄔㄨㄣ	ㄨㄤˊ	

液　丶　丶　氵　氵　汸　泸　泸　液　液

亡　、　亠　亡

春　一　二　三　夫　未　春　春　春

駐　｜　厂　厂　厈　馬　馬　馬　馬　馬　馬　馱　駐

折　一　十　扌　扌　折　折

拉　一　十　扌　扌　扩　拉　拉

迴 ㄏㄨㄟˊ	擔 ㄉㄢ	友 ㄧㄡˇ	朋 ㄆㄥˊ	耐 ㄋㄞˋ	刀 ㄉㄠ
丨冂冂冂回回迴迴	一十才才扩扩护护护擔擔擔擔	一ナ方友	丿月月月朋朋朋	一丆丙而而耐耐	丁刀

費 ㄈㄟ	參 ㄘㄢ	碎 ㄙㄨㄟ	托 ㄊㄨㄛ	惜 ㄒㄧ	抓 ㄓㄨㄚ
一 二 弓 弗 弗 弗 費 費 費 費	ˊ ㄥ ㄥ 厽 夂 夊 參 參	一 ㄏ ㄑ 石 石 石 矿 砼 碎 碎 碎	一 十 扌 扫 托	, 忄 忄 忄 忄 忄 惜 惜 惜	一 十 扌 扪 抓 抓

番 ㄈㄢ	她 ㄊㄚ	掙 ㄓㄥ	潛 ㄑㄧㄢˊ	壓 ㄧㄚ	吧 ㄅㄚ
一 ㄱ ㄥ ㅁ 平 平 采 采 番 番 番 番	〈 女 女 如 她 她	一 十 扌 扌 扩 扩 押 押 掙	丶 冫 氵 汗 沣 汫 渊 渊 潛 潛 潛	壓 一 厂 厂 厈 厈 厈 屏 屏 屏 屛 厭 厭 厭 壓 壓	丶 ㅁ ㅁ ㅁ 吒 吧 吧

勞 ㄌㄠˊ	商 ㄕㄤ	弱 ㄖㄨㄛˋ	搬 ㄅㄢ	肅 ㄙㄨˋ	戲 ㄒㄧˋ
、ソ 炒 炒 炒 炒 炒 炒 勞 勞	、亠 产 产 产 商 商 商 商	フ 己 弓 弓 弱 弱 弱 弱	一 扌 扌 扌 扚 扨 扨 扨 搬 搬 搬	フ ヨ ヨ 聿 聿 肃 肃 肃 肃 肃	戲　丨 上 卢 卢 卢 虍 虍 虍 虘 虘 戲 戲

三七

怕 ㄆㄚˋ	耗 ㄏㄠˋ	拒 ㄐㄩˋ	致 ㄓˋ	納 ㄋㄚˋ	宮 ㄍㄨㄥ
丶 丨 忄 忄 怕 怕 怕	一 二 三 丰 耒 耒 耒 耗 耗	一 十 扌 扩 拒 拒 拒	一 工 互 互 至 至 到 致 致	ㄥ 纟 纟 纟 纟 納 納 納	丶 宀 宀 宀 宀 宮 宮 宮 宮

癌 一ㄢˊ	故 ㄍㄨˋ	喪 ㄙㄤ	垂 ㄔㄨㄟˊ	沾 ㄓㄢ	恨 ㄏㄣˋ
癌					
丶一广广广疒疒疒痞痞痞癌癌癌	一十十古古古故故	一十十十朿朿朿喪喪喪	一二千千乑乘垂垂	丶丶氵氵沾沾沾沾	丶丨忄忄忄忄恨恨恨

三九

團 ㄊㄨㄢˊ	擴 ㄎㄨㄛˋ	瘴 ㄓㄤ	烏 ㄨ	哄 ㄏㄨㄥ	症 ㄓㄥˋ
一冂冂冋冋冋冋圖圖圍圍團團	擴擴 一十扌扩扩扩扩护护抻捽擴擴	丶一广广广广广疒疒疒疒瘖瘖瘴瘴	丿亻户户户烏烏烏烏	丶口口叶叶哄哄	丶亠广广广疒疔疔症症

冒 ㄇㄠˋ	冷 ㄌㄥˇ	摘 ㄓㄞ	昨 ㄗㄨㄛˊ	弄 ㄋㄨㄥˋ	偶 ㄡˇ
丨 冂 冃 日 冃 冒 冒 冒	丶 冫 氻 冷 冷	一 十 扌 扩 扩 护 搐 摘 摘 摘	丨 冂 日 日 旷 昨 昨	一 二 于 王 弄 弄	ノ 亻 仃 们 個 偶 偶 偶

廁 ㄘㄜˋ	吐 ㄊㄨˋ	剩 ㄕㄥˋ	犯 ㄈㄢˋ	暈 ㄩㄣ	疼 ㄊㄥˊ
、一广广户户户肩肩肩厕厕厕	一口口口口吐	一二千千千禾乖乖乘乘剩剩	ノ犭犭犯犯	一口日日日旦早早昇昇暈暈	、一广广疒疒疒疼疼疼

漢 字 練 習
國字 筆畫順序學習簿 貳

作　　者	余小敏	
美編設計	余小敏	
發 行 人	愛幸福文創設計	
出 版 者	愛幸福文創設計	
	新北市板橋區中山路一段160號	
	發行專線　0936-677-482	
	匯款帳號　國泰世華銀行（013）	
	045-50-025144-5	
代 理 商	白象文化事業有限公司	
	401台中市東區和平街228巷44號	
	電話　04-22208589	
印　　刷	卡之屋網路科技有限公司	
初版一刷	2019年12月	
定　　價	一套四本　新台幣299元	

蝦皮購物網址
shopee.tw/mimiyu0315

若有大量購書需求，請與客戶服
務中心聯繫。

客戶服務中心

地　　址：22065新北市板橋區中
　　　　　山路一段160號
電　　話：0936-677-482
服務時間：週一至週五9:00-18:00
E - m a i l：mimi0315@gmail.com